〔江戸後・末期〕
興味深い
鍋島箱書紀年銘作品類

小木一良

創樹社美術出版

はじめに

伝世している肥前磁器、即ち初期伊万里、古九谷様式、柿右衛門様式、古伊万里、鍋島(繁雑を避けるため以降、鍋島以外は「古伊万里類」と記す)の中で、器物が紀年在銘の共箱に入り伝世したものは多数存在している。

この種の箱書のある作品調査により、いろいろな情報が判るとして、その調査に着手されたのは山下朔郎氏で昭和四十年代であった。私は同氏に追随し、同手法の調査を昭和五十年代半ば頃から実施してきた。

この手法の判り易い点は器物の選定を慎重に行えば「古伊万里類」の紀年銘は器物が実際に制作されたと推考出来る年代と殆ど開きが無いと思われる程近似している例が多いことである。

一方、箱書者名をみると、町人層(便宜上、商人、農、工、漁業者、寺院など武士層以外の人々の意とする)の人名のみで、武士層と思われる名前は見当たらない。「古伊万里類」については大要以上の状態である。

次に、鍋島の箱書をみると一変する。即ち、箱書紀年銘と器物の推考制作年代との間は様々であり、一貫性はみられない。更に箱書者名をみるとすべて町人層で武士層の人と思われる名前は見当たらない。

鍋島は「古伊万里類」とは異なり、その性質上、関係した人々の大部分は武士層の人々と

考えられるのに何故か箱書者名には武士層と思われる名前はみられない。非常に不思議に思われる。鍋島の箱書は「古伊万里類」とは異質と見ざるを得ない。この事実に気付き始めたのは相当以前のことであったが、理由不明のままの状態が永年続いた。

平成十年頃から鍋島後期を主体に市場にある作品類について調査を始め、従来未発表作品を中心に約五百点を集め拙著『鍋島後期の作風を観る(一)〜(三)』にまとめた。

この調査期間中、知己の鍋島愛好家の方々と広く連携し、鍋島箱書品を探し求めた。結果、二十点余を知ることが出来、内二十点を本書に掲載した。この中に、永年鍋島箱書品の矛盾点、不可解点と考えてきた問題を解明出来る資料が二点含まれており、これが大きな疑問の絵解きの発端となった。

この、「古伊万里類」とは全く異質の鍋島作品の箱書紀年銘についての考察が本書の主旨である。以上の諸点を本書一章に記載した。

次に二章には一章と異なり、藩主、または前藩主より直接に受領したことが明記されている紀年在銘箱入品五点を掲げた。

この五点は一章の大部分作品類とは異なり、作品の制作年代は紀年銘と殆ど一致すると考えられるものである。

鍋島後期作品類の中で、制作年代をほぼ特定的に考察出来る貴重資料類である。この面で、一章と区分し二章として記載した。一章作品類よりさらに少ない資料作品である。

目次

はじめに ... 2

一章 『鍋島箱書紀年銘作品』にみる武士層の生活困窮

一、「古伊万里類」箱書紀年銘作品 5

　表1　古伊万里作品十点一覧表 6

　表1―(A)　古伊万里作品と共箱各十点 7

二、鍋島箱書紀年銘作品 ... 11

　(1) 箱書紀年銘作品の年代別分類 21

　(2) 箱書紀年銘にみる奇妙な問題 21

　(3) 箱書紀年銘が示唆する重要事項 26

　(4) 解明されてきた鍋島箱書紀年銘と町人層への流通、その結論 ... 27

　(5) 結び ... 29

　(付) 幕末期、町人層所蔵の鍋島作品数推定 32

　表2―(A)　鍋島作品と共箱各二十点 33

二章 藩主、または前藩主より受領の鍋島箱書作品類
――制作年代の特定的考察可能作品―― 37

鍋島直正公肖像画 ... 57

あとがき ... 59

謝辞 ... 70

　　　　　　　　　　　　　　　　　　　　　　　　　　　　　　73

一章　『鍋島箱書紀年銘作品』にみる武士層の生活困窮

一、「古伊万里類」箱書紀年銘作品

本書の主論は鍋島関係だが、その前に肥前の一般民窯作品、古伊万里類の状況について少し観察しておきたい。

「古伊万里」の箱書紀年銘作品は大量のものが伝世している。私は現在まで二百点を超える数を見てきたように記憶している。

これらを通観すると初期から後、末期作品まで、その箱書銘には非常に共通性が高い。重要なことは器物の選定である。外箱と器物が最初からのものである可能性を慎重に検討すれば大部分の作品類は紀年銘と作品の推考制作年代との間の開きは非常に小さいと思われる。

これは生産された作品の流通が早かったことと、器物を購入した人々がすぐに箱に必要事項を書き留める習慣が広くあったことを示すものだろう。

しかし、箱書者名に武士層と思われる人名は見当たらない。やや不思議な感を受けるが武士層は台帳に必要事項を記し、箱自体に書き留める習慣が無かったか、あったとしても非常に少なかったものと思われる。

前記のとおり、「古伊万里類」の箱書は非常に共通性が高いので、本書でその具体的作例を多数あげる必要は薄いと考え、一般に馴染みの深い作品類十点に留めた（表1参照）。掲載し

ない大多数例もこの十例と共通性が高いとみて問題はないと考えている。(十点作品、及び紀年銘共箱写真は表1—(A)に掲載)

表1　古伊万里作品十点一覧表

番号	作品名	箱書事項　(　)内は西暦年参考
〔1〕	初期伊万里「菊花文中皿」	青地菊鉢　寛永拾四稔(一六三七)丑六月吉日　大坂屋次右衛門
〔2〕	初期伊万里「亀甲文中皿」	角成染付指身皿廿之内　寛永十五年(一六三八)十二月廿四日丸田屋善九郎
〔3〕	初期伊万里「松皮菱形小皿」	まつかわ菱皿二十入　寛永拾六年(一六三九)巳卯　林鐘十四日　橋や庄右衛門
〔4〕	初期伊万里「鷺文小皿」	寛永十六年(一六三九)ヨリ所持　文政十三庚寅　此箱を改作る也　備中倉敷　大橋所蔵
〔5〕	初期伊万里「唐花文小皿」	小皿四拾入　掛見茂左衛門　寛永十九歳　壬(一六四二)九月廿八日　南京焼小皿四拾入
〔6〕	初期伊万里「青磁中皿」	正保貳年(一六四五)さら拾入　西五月吉日　大さらの入物　小倉道意
〔7〕	色絵古九谷「桐葉形小皿」	慶安四年(一六五一)卯ノ五月吉日　錦手桐葉形皿　十枚入　錦手石津屋○○○
〔8〕	古伊万里「蜘蛛巣紅葉雪輪文小皿」	貞享五辰歳(一六八八)五月十二日　高松村光輪寺　蜘之巣皿箱
〔9〕	色絵柿右衛門「龍文六角小鉢」	元禄四年末(一六九一)十一月吉日　垣右衛門焼龍絵茶碗拾入　吉文守屋三郎兵衛様より被掛御意下候　布屋九右衛門
〔10〕	古伊万里「菊文長皿」	元文三年(一七三八)六月鮎皿　拾入

7

〔1〕初期伊万里「菊花文中皿」

寛永十四年六月銘である。天神森窯作と考えられる中皿である。この窯は寛永十四年春に閉窯している。箱書紀年銘は閉窯期直後であるが流通期間を考えればこの作品は同窯の作とみて問題はない。

鍋島藩による窯場統廃合以前の作で従来類例のみられなかった貴重な作品である。所有者名は大坂屋次右衛門とあり、関西の富裕町人と推測される。

〔2〕初期伊万里「亀甲文中皿」

外尾窯作品と考えられる。窯場統廃合直後の作品である。所有者は丸田屋善九郎、明らかに町人と思われる。

〔3〕初期伊万里「松皮菱形小皿」

山下朔郎氏の早い時期の発表品。所有者は橋や庄右衛門とあり、町人名と思われる。

〔4〕初期伊万里「鷺文小皿」

この箱は寛永十六年より所有していたものを文政十三年に作り替えたことが記されている。几帳面な所有者であったと思われる。

通例、こうした例の場合、新しく箱を作り替えた日時のみを書き入れる例が多い。従って新記の紀年銘は作品制作時より大きく遅れることとなる。大形作品類は箱が傷み易かったた

8

〔5〕初期伊万里「唐花文小皿」

同類の陶片が窯ノ辻窯から出土している。箱書に「南京焼」とあり、当時の呼称の一端が判る。備中倉敷、大橋家は富裕町人層であったと思われる。

〔6〕初期伊万里「青磁中皿」

所有者、掛見茂左衛門は同姓が京都に多いことから関西の町人と推測される。所有者「小倉道意」とは商人とも判断しにくく、どのような職種の人であったのだろうか。箱書には「大さら」と書かれている。江戸時代は十七センチ程度以上は大皿と称されている。当時の皿の大きさを示す呼称の一つとして貴重な例である。

この中皿は口径二一・八センチであるが、判りかねている名前である。

〔7〕色絵古九谷「桐葉形小皿」

慶安四年五月銘である。前掲〔6〕の正保二年銘皿までは初期伊万里タイプであるが、六年後の慶安四年五月銘の皿に至ると明確な色絵古九谷様式である。箱書紀年銘により、ごく小さな誤差範囲をもって古九谷様式色絵作品の出現期を知ることの出来る貴重作品である。当時、こうした色絵作品が「錦手」と称されていたことも判る。

9

所有者「石津屋○○○」は大阪堺市内に石津町があることからみて、堺を含む関西町人の一人であったのではないかと推測される。

〔8〕古伊万里「蜘蛛巣紅葉雪輪文小皿」

所有者は高松村光輪寺と寺院名が書かれている。この他にも寺院所蔵を示す箱書品は幾つか知られている。寺院は商人層と同じく詳細に箱書をする習慣があったと思われる。

〔9〕色絵柿右衛門「龍文六角小鉢」

当時、口授が主体であったため、箱書者は「柿右衛門」を「垣右衛門」と書いている。所有者は布屋九右衛門である。文化時代には京都の商人に布屋名が知られていることから推測し、布屋九右衛門は京都、乃至関西圏内の町人であったと思われる。

〔10〕古伊万里「菊文長皿」

瑠璃と白地色絵金彩を掛け分けた独得な様式作品だが、この様式は「ムクロ谷窯」作品にいろいろみられる。共箱には元文三年銘が記されている。

この長皿と同様式の「瑠璃白地色絵金彩」作品で「富士山形元文年製銘」皿があり、裏面に「元文年製」銘が染付で書かれている。この「富士山形元文年製銘」皿と対比し、「菊文長皿」は元文初期頃からその元号年内三年の間の作品と考えられる。箱書紀年銘が実際の制作年代に非常に近いことが判る。所有者は記されていない。

表1—(A) 古伊万里作品と共箱各十点

口径21.0cm

〔1〕初期伊万里「菊花文中皿」
寛永拾四稔丑六月吉日銘

口径20.5㎝

〔2〕初期伊万里「亀甲文中皿」
寛永十五年十二月二十四日銘

〔3〕初期伊万里 「松皮菱形小皿」
寛永十六年己卯林鐘十四日銘

長径16.7cm

〔4〕初期伊万里「鷺文小皿」
寛永十六年銘

口径15.2cm

〔5〕初期伊万里「唐花文小皿」
寛永十九歳壬九月廿八日銘

長径8.3cm

口径21.8cm

〔6〕初期伊万里「青磁中皿」
正保貳年酉五月吉日銘

16

〔7〕色絵古九谷「桐葉形小皿」
慶安四年卯五月吉日銘

横径15.3㎝

17

〔8〕古伊万里「蜘蛛巣紅葉雪輪文小皿」
貞享五辰歳五月十二日銘

口径14.0cm

口径11.8×高さ5.7㎝

〔9〕
色絵柿右衛門「龍文六角小鉢」
元禄四年未十一月吉日銘

長径23.2cm

〔10〕古伊万里「菊文長皿」
元文三年六月銘

二、鍋島箱書紀年銘作品

前記の通り、「古伊万里類」の箱書紀年銘は、推考される作品の制作年代と殆ど同時期とみても大きな違いは無いと思われる程近似しているものが多い。また、所有者名は購入者本人の名前と思われる。

ところが同じ肥前磁器である鍋島作品をみると、推考される制作年代と箱書紀年銘の間には一貫性がなく、様々な状態を示している。

また、所有者名は何故か武士層と思われる名前は見当たらず、町人層の人名が主体である。これらは如何なる人たちか全く見当がつかない。「古伊万里類」とは異質の状態を示している。

さて、特異とみられてきた鍋島箱書作品について、その意味がようやく近年に至り解明出来たと思われる状況に至ったので本稿で経過に従って順次記そう。

(1) 箱書紀年銘作品の年代別分類

箱書紀年銘のある鍋島作品二十点をその紀年銘ではなく、器物自体の推考制作年代に従って古作品から順にA、B、C三グループに分類すると各グループ別作品は表2の通りである。

（この二十点作品、及び共箱写真は表2―(A)に掲載。）

表2　鍋島作品二十点一覧表

番号	作品名	箱書事項　（　）内は西暦年参考
Aグループ（①②）		
①	「三壺文変形小皿」	延享三寅年（一七四六）三月（氏名墨消し）
②	「色絵橘文小皿」	寛政年中（一七八九～一八〇一）
Bグループ（③④⑤）		
③	「松竹梅文大徳利」	享保六年（一七二一）
④	「色絵松竹梅文中皿」	享保年間（一七一六～三六）
⑤	「山水文大皿」	享保貳歳丁酉（一七一七）
Cグループ（⑥～⑳）		
⑥	「青磁獅子形香炉」	肥前少將齊正公御手許。兵庫津御用達永ゞ都合克相勤候処此度御免奉願上候御聞済御暇乞御目見被仰付候節拝領三種之内天保十四年（一八四三）癸卯閏九月九日　武田徳蔵、光慶拝領
⑦	「青磁木瓜形小皿」	「肥前留山青木瓜焼物皿十人前」文久三癸亥（一八六三）二月十八日鍋島肥前守様御隠居閑叟様より御上京右真如堂へ御逗留被遊其砌頂戴致候　近藤政右衛門
⑧	「扇面植物文大皿」	大川内焼扇面大御鉢深川、慶応二年（一八六六）丙寅秋八月老公より拝領。深川喜兵衛宏影

№	品名	説明
⑨	「山水鷺文大皿」	肥前焼鉢。宝暦年中（一七五一～六四）拝領　那須野氏
⑩	「竹垣菊花文蓋碗」	文政十三（一八三〇）庚寅年閏三月吉祥日御留山　染付雛菊茶漬茶碗廿入　小田姓
⑪	「菊花文蓋碗」	菊絵十人前　文化九申年（一八一二）古賀正右衛門
⑫	「草花文大猪口」	草花文染付　鍋島大猪口　三十人前内十人前入　宇陽杉原町南側東結舎池澤伊兵衛秀敬　弘化三丙（一八四六）午三月求之
⑬	「青磁折縁大皿」	中平鉢入　萬延元年（一八六〇）庚申五月良日　讃岐観音寺町佾　山本氏持
⑭	「色絵菊花文大皿」	寛政九年（一七九七）巳正月吉日　小倉屋弥兵衛
⑮	「菊絵角皿」	天保十亥年（一八三九）求之　菊絵角皿拾貳入　高安氏
⑯	「菊絵角皿」	慶応四年（一八六八）辰八月吉日　鍋島焼菊模様角皿五枚　代金三分三朱にて求之
⑰	「青磁扇形小皿」	文政十三年（一八三〇）寅三月吉日　長濱
⑱	「青磁麒麟置物」	明和元年（一七六四）甲申六月廿六日（氏名墨消し）
⑲	「根引松壽字文蓋碗」	根引松寿釦茶碗十人前　文政二年（一八一九）卯十月入兼
⑳	「秋草文小鉢三入」	相唐菊小鉢三入　嘉永四年（一八五一）亥八月調之　○○○（人名）

Aグループ（①②）

最古作品①「三壺文変形小皿」と盛期作品②「色絵橘文小皿」の二点である。制作年代については人により若干の違いは生ずるだろうが、私見としては前者は寛文時代（一六六一～七三）、後者は元禄時代（一六八八～一七〇四）前後頃の作品と考えている。

Bグループ（③④⑤）

享保持代（一七一六～三六）か、その少し以前の作と考えられる三点。③「松竹梅文大徳利」、④「色絵松竹梅文中皿」、⑤「山水文大皿」である。

Cグループ（⑥～⑳）

元文時代（一七三六～四一）以降と考えられる作品類十五点である。Cグループ内における作品は順不同であるが、ほぼ器物相互の関連性による順番とした。

さて、推考制作年代順にグループに分類した作品の箱書紀年銘をみると奇妙である。

Aグループの二点は古鍋島と盛期作品である。ところがその箱書銘は「延享三年」（一七四六）、寛政年中（一七八九～一八〇一）と鍋島後期に当たる紀年銘が書かれている。

24

器物の制作年代より、はるかに遅れる紀年銘である。器物の制作年代と箱書紀年銘は無関係であったのだろうかとの疑問が生ずる。後日判明するが両者には明確な関連性があったのである。逐次記していこう。

Bグループ三点の紀年銘は「享保時代」である。器物の制作年代と箱書紀年銘とほぼ近似していると思われる。

正確な制作年代の判断は客観的な物証が無いので難しいが、私見としては三作品とも享保時代より少し遡る年代作のように思われる。

Cグループの十五点については最古紀年銘が⑨「宝暦年中」銘（一七五一〜六四）である。このグループの作品類はすべてのものが制作年代と近い紀年銘であると考えられる。

この中の三点、⑥「青磁獅子形香炉」、⑦「青磁木瓜形小皿」、⑧「扇面植物文大皿」の箱書には「斉正公」「閑叟様」「老公」より拝領した旨が記されている。この三者はいずれも藩主、直正の前後名である。この人から直接受領したものであるので、この三作品の制作年代は箱書紀年銘とごく近いものであったと思われる。

他の十二点についても、制作時と箱書紀年銘がそれ程大きく開いていると思われるものは見当たらない。

25

(2) 箱書紀年銘にみる奇妙な問題

器物の制作年代に従い、三グループに分類して記したが、これらの箱書銘にははなはだ理解しにくい点が二点ある。

(イ) 箱書紀年銘の最古は「享保持代」銘

二十例のうち器物として最古の作品はAグループの古鍋島作品①「三壺文変形小皿」である。この二点の制作年代は、前者は寛文時代（一六六一～七三）頃、後者は元禄時代（一六八八～一七〇四）前後頃の作と私考している。これに対し箱書紀年銘は、前者は「延享三年」（一七四六）、後者は寛政年中（一七八九～一八〇一）とされている。

推考制作年代と箱書紀年銘との開きは大きく、それぞれ八十年、百年くらいも開いている。一方、箱書紀年銘で最古は享保銘であり、それ以前は見られない。何故もっと古い箱書が無いのか、はなはだ理解出来難い。

(ロ) 箱書者名は町人層の人々

箱書の中に所有者と思われる名前を書いているものは、墨消し品を含め十五点見られる。

また、屋号「小倉屋」や店の商標「舎」、「俞」、「入兼」などもみられる。

名前の書かれていないものは五点であるが、このうち二点、⑤「享保貳歳銘山水文大皿」、⑯「慶応四年銘菊絵角皿」については記載文章、文字などからみて武士層の人とは考え難い。

他の三点、②「色絵橘文小皿」、③「松竹梅文大徳利」、④「色絵松竹梅文中皿」は、私は実見した器物ではなく、中央公論社、昭和四十七年刊『日本の陶磁　柿右衛門・鍋島』記載の作品解説より引用させていただいたものであるので、私の推考記述は控えたい。

この三点を除く十七点の作品については、私見としては、箱書者は町人層の人々であり武士層の人は無いと考えられる。

(3) 箱書紀年銘が示唆する重要事項

二十点の箱書紀年銘作品について前項にいろいろ奇妙に思われる点を記したが、この中に実態をよく認識、理解させてくれる実に貴重な資料が二点存在している。⑫⑬である。

⑫「草花文大猪口」

箱には「草花文染付　鍋島大猪口　三十人前内十人前入　宇陽杉原町南側東結舎池澤伊兵衛秀敬　弘化三丙午三月求之」と書かれている。

所有者池澤伊兵衛について宇都宮市役所文化課に伺ったところ（注：宇陽は宇都宮）、係の方から即答が返ってきた。「池澤伊兵衛は江戸後期、宇都宮藩内の富裕商人で金融業者であった。小規模業者ではなく、宇都宮藩に貸金を行っていた富豪商人であった」。

この池澤伊兵衛の実像が判ってくると箱書が良く理解出来る。

当時は全国諸藩ともに共通のことだが、宇都宮藩も極端な財政困難に陥っていた。その返済、または利息補給などの一端として鍋島藩より受領した鍋島「草花文大猪口」を当てたものと思われる。

池澤伊兵衛はこの猪口作品を「鍋島大猪口」と記している。鍋島作品が如何なる性格の作品であるかを熟知していたのだろうと推測される。また、箱書の最後に「求之」と書かれているのも有料購入品であったことを示している。池澤伊兵衛の例により、鍋島作品が武士層より町人層へ売却され、購入した町人層の人物が詳細に箱書したことが明らかとなった。

本例は得難い貴重例であるが、更に幸運な同類例がある。

⑬「青磁折縁大皿」

この青磁大皿の箱には「中、平鉢入」「萬延元年庚申五月良日」「讃岐観音寺町卐　山本氏持」と書かれている。箱書文字の大半は墨で塗りつぶされているが、幸い透かして見ると文字は

良く読める。

「讃岐観音寺仙　山本氏」について観音寺市役所文化課に伺ったところ、こちらも前記宇都宮池澤氏の例と全く同じで、係の方から殆ど即答の形でご教示をいただいた。

「山本氏は藩内切っての富裕商人で、藩へも貸金を行っていた酒造業者であった」。更に幸運にも山本家は現在も御子孫が市内に在住されていたので、訪問し、いろいろ伺うことが出来た。

山本氏も藩への貸金は多く、返済、または利息の一部などとして物品類、鍋島大皿類数点や諸種高級家財具類、漆器類その他も数多く譲渡されていたとのことである。勿論有料であり、事実上の藩からの売却である。前記の宇都宮藩の池澤伊兵衛と全く同例である。

こうした例は、この二藩に限ったことではなく、全国に多数見られたことと思われる。宇都宮藩池澤氏、讃岐藩山本氏の二例は私個人に留まらず、鍋島作品流通研究の上で得難い貴重資料であったと痛感している。

(4) 解明されてきた鍋島箱書銘と町人層への流通、その結論

江戸中期から後～末期にかけ、鍋島紀年在銘品の所有者名に町人層の人々の名前が多数出現してくるのは当時の幕政下における武士層の財政困難に起因している。

29

当時諸藩の財政は極度の悪化に至っており、武士層は生活上の金策に腐心する。その対応の一つとして受領した鍋島作品類も富裕町人へ売却し、結果として町人名の箱書が出現し始めたと考えられる。

その最初期が享保時代であることは、享保時代に至り武士層の生活困窮が一層逼迫してきた一つの節目を示すものだろう。

古鍋島、盛期鍋島作品の紀年在銘箱が享保以降であることは、それまでは何とか耐えてきた家計が享保時代を境に崩壊の度合いが著しくなり始めたためと思われる。

更に、後～末期の箱書紀年銘が器物の制作年代と非常に近いことは受領直後に鍋島作品を売却したためと思われる。君臣間の極度に厳しかった礼節関係も衣食足りてのことであったと言えよう。

鍋島作品の紀年在銘箱の所有者名が町人層の人々であること、その出現期が享保時代からであることなどすべてが当時の武士社会の経済状況に起因しているものと言える。これが本稿の結論である。

一方、幕末期、大名の困窮ぶりも厳しいものであったことを知ることの出来る貴重文書がある。元治元年（一八六四）七月宇都宮藩主戸田越前守の江戸商人、馬込勘解由宛の借金返

30

済約定書である。借用書そのものではないようだが六万両の借金申込みの一書とされている。本文は先年江戸東京博物館で現物が展示されていたのを非常に珍しい貴重文書と思い、私が写したものである（私の写文であるため多少の誤字があるかもしれない点はご容赦をいただきたい）。

借用金返済約定につき戸田越前守証文

勝手向之儀に付而は懇切世話被致満足之至候。然ル処近年別而手廻り兼、追々借用金数口に相成、期日返済不行届併世話相掛候上、猶亦不実相成候而は不本意之次第に付、役人共評議之上、東丹生村外五ヶ村収納米を持、当子年より毎年々之利返済候筈取極委細別紙証文相渡候通相違無之候。然ル上は皆済相成候迄は何様之儀有之候共違約致間敷候。此段役人共厚申聞置候事

元治元年
子七月　　越前　印

馬込勘解由へ

この約定書をみると、宇都宮藩の借金は本件以前にも数口があり、その返済も滞りがちであったことが判る。また、東丹生村他五ヶ村産米の返済も元金返済ではなく、毎年の利息分としてとされている。元本返済の目途は立たなかったのだろうと思われる。

江戸後〜末期は大名層から一般武士層まで、その財政は最悪状態に至っていたことが判る。

(5) 結び

最初は古伊万里類と同様に鍋島作品類も箱書により、多少は客観性のある制作編年が可能になるだろうとの思いで該当作品の検索を始めたのだが、結果は当初の予想とは全く異なるものであった。その解明経過は本稿に詳記してきた通りである。

鍋島調査期間としては数十年に亘る長期であったが、一応の決着を得た現在、大きな幸運を実感している。

それは宇都宮、池澤伊兵衛箱書品と讃岐観音寺町山本氏の箱書品との邂逅であった。この二点が見出されなければ他の箱書品が幾ら増加してもなかなか明確な結論は得られなかっただろうと思っている。

大きな幸運にも恵まれ江戸後〜末期武士層の困窮した生活状況と、それに伴って生じた町

人層の鍋島箱書品について知ることが出来たことは有難いことであった。多くの方々にも御認識いただければ幸いと思い本書を記した次第である。

(付) 幕末期、町人層所蔵の鍋島作品数推定

前項までに記載の通り、江戸後〜末期に至ると鍋島作品は町人層の所有品が相当量に達していたと思われる。

数量的にはどのくらいの数が所有されていたのであろうか。

この推定は何を計算根拠にすれば良いのかはなはだ判り難いが、ごくラフな推測として次の通り考えてみたい。

前項に町人層所有鍋島箱書品として私が確認し得た二十箱をあげたが、この箱に入っている鍋島作品数を集計してみると百四十八個である。

この数字は幕末期における町人層の鍋島作品全保有品中のどの程度の比率を占めていたのであろうか。

はなはだ判り難いが次の通り推考してみたい。

(イ) 幕末期町人層所有作品の多くは箱に入っているようだが、箱に所有者名、または入手時などを記しているものは非常に少なく、大部分は文字無記載のものである。文字記載のあるものでも所有者名、または入手年時のいずれかのみを記したものは僅かには見られるが、その両者を記したものは非常に少ない。本書掲載品はその数少ない例品のみである。

(ロ) 前項掲載二十点の箱書品は私個人、一人で収集したものに過ぎない。以上、(イ)(ロ)を考えると、前項掲載の二十箱の鍋島作品は当時の町人層所有品としてはごく僅かな比率量にしか過ぎないだろうと思われる。

私の主観的見解としては、それは全体量の一パーセントにはとても及んでいないだろうと推測される。

仮に一パーセントを占めていたとすれば該当作品数は全部で約一万五千個くらいとなる。実際の比率はこれより低いものであったろうと思われるので、全体数としては二万個程度、及至それ以上、数万個に及ぶ数であった可能性が高いと考えられる。

いずれにしても江戸後〜末期、鍋島作品が町人層に所有されていた数量は数万個に及ぶ数であったことは間違いあるまいと考えられる。

因みに、鍋島藩が江戸期を通じほぼ例年制作贈呈した作品数は通例年間五千三十一個で

34

あったとされている。従ってこの数字は、その数年分にも及ぶものであり、如何に大きな数量であったかが判る。

次に、この数万個に及ぶ作品が武士層から町人層へ売却されたことは確実として、買い受けた町人層の人々はこれを如何に取り扱ったのだろうか。陶磁器がよほど好きな人で、入手を喜び自家用食器として使用した人もあっただろうが、必ずしも自分の意には添わないが立場上、やむを得ず購入した人々も少なくなかったことだろう。

これらの人々は入手後に、多少とも利潤を付けて転売を行った人も少なくなかったのではないかと思われる。

前項⑯「菊絵角皿」の箱書文字をみると「慶応四年八月に鍋島焼菊文様角皿五枚を代金三分三朱にて求めた」と記されている。

鍋島菊絵角皿五枚が売買商品として取り扱われていたことが判る。また、作品の名称も「鍋島焼」と明記されており、一般町人層にも「鍋島焼」という呼称は広範囲か狭い範囲内であったかは不明としても商品名称として使用されていたことは明らかである。

こうした例をみると、幕末期には鍋島作品が一般町人層の間でも、ある数量恐らく数万個は保有、または商品として流通していたことは間違いないと考えられる。

政治的には幕府崩壊の直前混乱期であり、鍋島作品の流通状況も往年の規則性は既に失われ極度の混乱状態に至っていたことが判る。
古語に言う「陶をもって政を知る」の状態であったと言えよう。
箱書紀年在銘鍋島作品類はまさにその終末期状態を知ることの出来る貴重な実証品であった。

表2―(A) 鍋島作品と共箱各二十点

横径14.0cm

① 鍋島「三壺文変形小皿」

延享三寅年三月銘

口径11.5cm

②鍋島「色絵橘文小皿」
寛政年中銘

高さ46.7cm

③鍋島「松竹梅文大徳利」享保六年銘

口径20.6cm

④鍋島「色絵松竹梅文中皿」
享保年間銘

40

口径31.6×高台径14.9×高さ9.4cm

⑤鍋島「山水文大皿」
享保貳歳丁酉銘

長径13.7×高さ13.7㎝

⑥鍋島「青磁獅子形香炉」
天保十四年癸卯閏九月九日銘

肥前少将斎正公御手許
兵庫津御用達永三郎言上
相勤候処此度御尤案願
御聞済御膳え 御目被
作付候筈拝領三種之内
　　　　　武田穏蔵
　　　　　　　　光慶
天保十四年　　　拝領
癸卯閏九月九日

縦径13.4×横径15.1cm

⑦鍋島「青磁木瓜形小皿」
文久三癸亥二月十八日銘

43

⑧鍋島「扇面植物文大皿」
慶応二年丙寅秋八月銘

栗田美術館蔵
口径33.8×高さ11.0㎝

44

口径31.7×高台径16.5×高さ8.7㎝

⑨鍋島「山水鷺文大皿」

宝暦年中銘

口径10.6×高さ7.7cm

⑩鍋島「竹垣菊花文蓋碗」
文政十三庚寅年閏三月吉祥日銘

染附籬菊・棠・棣
茶漬茶碗貳拾

御菓山染附
籬菊
茶漬茶碗十入

文政十三庚寅年
閏三月吉祥日

小田性

46

口径11.2×高さ8.1cm

⑪鍋島「菊花文蓋碗」文化九申年銘

口径10.0×高さ6.8cm

⑫ 鍋島「草花文大猪口」

弘化三丙午三月銘

口径31.8×高さ9.5cm

⑬鍋島「青磁折縁大皿」
萬延元年庚申五月良日銘

口径29.2×高台径14.0×高さ6.8㎝

⑭鍋島 「色絵菊花文大皿」
寛政九年巳正月吉日銘

⑮鍋島「菊絵角皿」
天保十亥年銘

辺径14.7㎝

辺径15.2×高台径9.8×高さ3.8㎝

⑯鍋島「菊絵角皿」
慶応四年辰八月吉日銘

52

長さ11.5×幅9.5×高さ1.9cm

⑰鍋島「青磁扇形小皿」
文政十三年寅三月吉日銘

口径29.2×高台径14.0×高さ6.8㎝

⑱鍋島「青磁麒麟置物」
明和元年甲申六月廿六日銘

54

口径11.3×高さ8.3cm

⑲鍋島「根引松壽字文蓋碗」

文政二年卯十月銘

小：口径15.3×高さ8.7㎝　大：口径16.5×高さ9.3㎝

⑳鍋島「秋草文小鉢三入」

嘉永四年亥八月銘

二章　藩主、または前藩主より受領の鍋島箱書作品類

― 制作年代の特定的考察可能作品 ―

鍋島直正公肖像画

前一章には鍋島箱書紀年銘作品類について市場に伝世しているものを無作意に取得した二十点をあげたが、本章では鍋島藩主、または前藩主より受領したことが明確な箱書作品、五点を記載した。（うち、(1)(2)(4)は一章と重複）

　この五点作品は鍋島藩主、または退任後の前藩主から受領したことが箱書に明記されているものである。

　鍋島藩の幕府献上品、その他公的使用品と私的に使用する作品とは毎年、数量的に統制されていたことは広く知られている点からみて、藩主らの私的下賜品類も当該年間制作作品に限定されていたと考えられる。ごく例外的には前年度、または少し以前の制作作品類も僅かには使用されたかもしれないが、原則的には考え難い。

　また、受領者もこの種作品類については受領直後に武士層は文書で記録し、町人層は箱を制作し、重要事項を箱書しているのが普通のことだろう。

　以上の諸点からみて、藩主、または前藩主より受領したと記されている箱書作品類の制作年代は当該年か、せいぜいその一～二年前までに限定して考えられよう。

　以上の点からみて、この種箱書作品類の制作年代判断は非常に正確に出来る。本章では該当作品五点をあげている。個々作品については各項に記している通りである。

　これら作品類はいずれも受領理由と、その年時が詳記されているので資料価値の高い非常

58

鍋島直正公肖像画

に重要作品となる。

全般的に鍋島作品の個々の制作年代の詳細はなかなか判りにくい。しかし、本章記載の箱書作品類については、殆ど誤差無く、その制作年代を特定的に考えられる。この面で非常に貴重作品である。現在、確認した作品は五点に過ぎないが、本章に特に掲示した理由である。

将来、同類作品類発見の増加を願って止まない。

写真は十代藩主、鍋島直正公（一八一四～七一）の肖像画である。直正公の偉大な業績は周知のことだが、日頃は質素な生活であったと言われている。

佐賀別邸、神野(コウノ)に茶室を造るが、庶民にも楽しみを共にするため、元治元年（一八六四）三月、一般に開放されている。その時、次の通り詠まれている。

『花を看(み)るに好し　民と偕(とも)に楽しむ』

情のある名君であった。この肖像画は伊万里市、中村公法氏蔵の掛軸写真をご提供いただきました。

(1) 青磁獅子形香炉

長径13.7×高さ13.7cm

箱記載文字

肥前少將斉正公御手許。兵庫津御用達永ゞ都合克相勤候処此度御免奉願上御聞済御暇乞御目見被御付候節拝領三種之内天保十四年癸卯閏九月九日　武田徳蔵、光慶拝領

(1) 箱書紀年銘

箱書をみると、武田徳蔵、光慶が永い間兵庫津の御用達を滞りなく勤め、此の度退任を願ったところお聞き入れになり、お目通りを仰せつけられ、その折に拝領した三種のうちのものという意味の文と思われる。

天保十四年閏九月九日拝領と書かれている。

この箱書をみると、授与者は殿様、肥前少将斉正公と記されている。

斉正は後年、直正を名乗る佐賀藩主である。

この「青磁獅子形香炉」は授与者が藩主であり、授与理由も明らかに記されており、貴重な青磁作品である。同年、天保十四年頃の一般的鍋島青磁と対比すると、造形と共に青磁釉調が極めて美しく優れている。

この青磁獅子形香炉は当時の鍋島青磁佳品の一つを知ることが出来る貴重資料である。

受領者の武田徳蔵、光慶については今のところ全く未確認である。是非とも、なるべく早く知りたいものと思っている。

箱書の墨書は非常に丁重な文字であり受領者が本品の受領に感銘していたのであろうことが推測される。

縦径13.4×横径15.1cm

(2) 箱書紀年銘

(2) 青磁木瓜形小皿

箱記載文字

「肥前留山青木瓜焼物皿十人前」文久三癸亥二月十八日鍋島肥前守様御隠居閑叟様より御上京右真如堂へ御逗留被遊其砌頂戴度候　近藤政右衛門

本品は肥前留山（藩窯）の作、青磁木瓜形皿十人前を鍋島肥前守様御隠居閑叟様より、御上京され、真如堂に御逗留の折に頂戴したことが書かれている。受領者名は近藤政右衛門とされている。閑叟公は当時、藩主を退任し、閑叟と号した人で前藩主直正の隠居後の名前である。その一日、京都真如堂（天台宗真正極楽寺）に宿泊の折、この青磁木瓜形小皿十枚を近藤政右衛門が頂戴したと記されている。

文書中、近藤政右衛門が如何なる人であったのかは判らないが、閑叟公が真如堂に御逗留のみぎり、鍋島青磁小皿十枚を頂戴したと書かれている点から推測すると近藤政右衛門は当時、烈しい政治の下で活動していた人のようにも推測される。名前からみて、武士層の人ではないように思われる。

しかし、鍋島藩内事情には良く通じていた人のようで、鍋島青磁小皿の存在、その作品類も良く知っていたようである。受領の鍋島青磁小皿を「肥前留山」作品と記している。留山とは藩窯を意味する言葉である「留場」、「留川」（殿様専用の狩場、魚漁川）などと同義語である。

この青磁小皿は文久三年か、その直前期作品であるが当時の一般的鍋島青磁小皿類と比べると非常に美しく整っている。

閑叟公の使用品であるため鍋島青磁作品の中でも優作品が用いられたのだろうと思われる。

(3) 梅花散らし文茶巾洗

口径25.2×高さ7.1㎝

(3) 箱書紀年銘

箱記載文字

萬延元年申十一月五日
中将様御狩向山御屋敷 被為
入候後 御進物方より御拝領

器形が端正で、染付、釉調とともに底面無釉部の土感は非常に細やかで美しい。全面に描き入れられている梅花文は清楚で魅力的である。

本品は共箱に貴重な文字が書かれている。

箱表に「御茶巾洗」、箱裏に「万延元年申十一月五日、中将様御狩向山御屋敷に入られ候後、御進物係より御拝領」と書かれている。

中将様とは当時の鍋島藩主、直正の官位である。直正は当時多忙を極めていたが、この時期に佐賀に居たことは確認される。

当日、狩に出かけ、その後向山の御屋敷に入られて後、本品が下賜されたことが書かれている。向山は現在の伊万里市大川内川西地区を指すのではないかと思われる。

本品は恐らく狩の手伝いに対する謝意をもってのことだろう。

同類作品は比較的伝世品は多いのだが、その用途が何であるかは従来判らないままであった。本品の発見により、ようやくその用途が茶巾洗いであることが明らかとなった。

更に、本品は藩主よりの下賜であるため、器物の制作年時をほぼ正確に特定出来る貴重作品である。

本品の発見により、その用途、制作時を知り得ることとなった。

受領者本人の名前は記されていない。

(4) 扇面植物文大鉢

箱記載文字
大河内焼扇面　大御鉢　深川
慶應二年丙寅秋八月　從
老候拜領　深川壽兵衛宏景

栗田美術館蔵
口径33.8 × 高さ11.0cm

(4) 箱書紀年銘

木箱横面に「大川内焼扇面 大御鉢 深川」、箱蓋裏面には「慶応二年丙寅秋八月 老公より拝領 深川壽兵衛宏景」と墨書されている。

この文字を見ると深川壽兵衛宏景が慶応二年八月にこの「扇面植物文大鉢」を老公より拝領したことが書かれている。

老公とは藩主鍋島直正の隠居後「閑叟公」のことである。

この箱書大鉢作品は他の同類作品とは少し事情が異なっている。即ち、前藩主が藩内の有力窯業者、深川壽兵衛に授与している点である。

通例、鍋島作品の贈呈、贈与が藩内の窯業者に対して行われている例は無かったか、また は極めて稀なことだろう。

しかし一面、両者は同藩内、前藩主と有力窯業者の藩民であり、強い一脈の気心の通じ合いもあったことだろう。老公にすれば大鉢の佳品が藩窯で制作されたことを誇りたい、多少の自慢心もあったのかもしれない。

いずれにしても、前藩主から藩内有力窯業者へ贈与された大鉢であり、歴史を通じてみても同類例は他には無かったか、あるとしてもごく僅例であったろうと思われる。

老公と民間窯業者、深川壽兵衛の間に一種の温かい情的なものが感じられる嬉しい一例と言えよう。

口径8.5×高さ5.7㎝

(5) 箱書紀年銘

(5) 蘭文向付

箱記載文字

佐嘉神野御茶屋ニおゐて　御縁辺御用ニ付
閑叟様 網姫様御一同御目通之末
御直ニ拝領被仰付候陶器也
干時慶応丁卯五月十九日 渡邊孫左衛門

68

器物側面二方に蘭文を描き入れた、やや丸味をもつ向付作品である。

同文類品は当時人気が非常に高かったと思われ、大きさの異なる器形作品はかなりの数が伝世している。

本掲作品は十個が共箱に入り、箱には貴重文字が書かれている。

「佐嘉神野別邸御茶屋において、御身廻りの御用を仰せつかり、閑曳様、網姫様御一同にお目通りをいたした後に直接に拝領した陶器である」との趣旨が書かれている。

この文字により、本品が鍋島家別邸、神野の御茶屋で拝領したものであることが判る。

神野（コウノ）は当時、鍋島家別邸のあった場所であり、現在は公園になっている。本書表紙写真は、茶室（復元）を含むその一部である。

箱書記載日、慶応丁卯五月十九日は慶応三年（一八六七）である。徳川十五代将軍、慶喜の大政奉還表明日は同年十月十四日である。

翌、慶応四年九月八日に「明治」に改元されている。

本掲の蘭文向付の箱書日は慶応三年五月十九日であり、箱書のある鍋島藩窯作品としては恐らく本品は終末期作品の一つであろう。

得難い貴重箱書作品である。

なお、綱姫様は鍋島支藩蓮池藩主、鍋島直興の息女で閑曳公（直正）の養女となった人である。

あとがき

鍋島紀年在銘箱入品類の調査に着手した理由と、その後の思いもよらない結果については本稿で詳記してきた通りであるが、現在顧みて幾つかの強い思いが浮かぶ。

一つは調査箱書品中に宇都宮藩、池澤伊兵衛と、讃岐観音寺町、山本氏箱書品の二点を発見出来た幸運である。

この二点により、何故鍋島箱書品の所有者が町人名であるのかと、その紀年銘が作品の推考制作年代よりかなり遅れているものが多い理由も明確に理解出来ることとなった。

この二点箱書品との邂逅こそが得難い幸運となり、最終的に本書上梓理由ともなったものである。信じ難い程の幸運資料の発見であったと思い感謝している。

これらの諸種資料類と宇都宮藩主、戸田越前守の元治元年、借用金返済約定書をみると江戸後～末期における武士層の経済状況悪化の甚だしさに改めて驚嘆させられる。

江戸後～末期、武士層の財政困難についてはいろいろ資料類も多く一般論的には広く知られていることだが、自分が身近に関与してきた問題について、その実態をこれほど鮮烈、具体的に知り得た例はなかった。

明治維新により新国家体制が生まれるが、仮に幕政が倒壊せず、さらに継続していたと仮定すると、如何なる社会、国家として推移したであろうか。想像さえ出来ない思いがする。

「陶をもって政を知る」「陶政一如」などの古語があるが改めて認識させられる思いである。

最初は単に鍋島箱書伝世品の調査により多少とも作品制作年代の客観的な考察が出来るだろうとの思いで始めたことだが、結果は思いもかけない大きな問題を知ることとなった。

次に、鍋島伝世品箱書の紀年銘は、作品の制作年代とは直接的には結び付かないものがある。それは鍋島藩主、主体ではあるが、その中で殆ど誤差範囲なく制作年代を確認出来るものがある。

または前藩主から直接下賜されたことが明記されている箱書作品類である。

これらは直接の拝領品であるとともに、その受領理由が明記されており、独得の貴重作品と言えるものである。

現在まで、私が確認し得たものは二章に掲載の五種作品類のみである。

これらは受領者が如何なる理由で、何時拝受したものかが明記されている。

この種箱書作品は非常に類例の少ないものだが、私の知り得た二章掲載五点は授与者名が「斉正公」「中将様」「閑叟様」二点、「老公」である。これらはすべて鍋島十代藩主直正（一八一四～七一）である。

斉正は直正以前の名前、中将はその官位、「閑叟」は藩主退任後の号である。老公は閑叟への親愛感を示す呼称である。この五つの名称はいずれも直正、及びその前後名である。

直正、後の閑叟は政治・経済・文化面において傑出した人であり、明治新時代開拓へ大きく力を尽くしている。また一面、漢詩、書画、陶磁器等にも勝れた力量を持っていた人である。

この人が五人の武士層外とみられる人々に各種の鍋島作品を仕事の謝礼として授与している。

伝承の通り、細やかな気遣いのあった人と判る。

この五種箱書鍋島作品類がその制作日時、作ぶりなどを詳細に知ることの出来る貴重資料となっている。

これら作品類は約一五〇年以前、鍋島藩主が直接授与したものであることが明らかである。

それが現在、自分の手元で確認出来たことは一種の感懐を覚える思いである。

今回、本書にこの五種作品類を掲載出来たことは私の大きな喜びであった。

本書では鍋島作品の箱書についで一般伊万里焼作品のそれとは根本的に異質であることと、これを通じ幕政下の武士層者の厳しい生活困窮、その他を知りうることを記してみた。掲載例数としては少ないものではあるが、従来発表例の無かったものであり、今回、本書で報告出来たことを大きな喜びとしている。

謝　辞

○次の方々に貴重資料のご提供をいただきました。厚くお礼申し上げます。（敬称略）

財団法人　栗田美術館　　神野公園　佐藤深雪　　中村公法　藤野　覚

新井正也　　大谷一彦　　木部英弘　　神村英二　　八下田典雄　　かわ瀬

板倉秀名

江戸時代、元和以降年表

西暦	干支	年号
1615	乙卯	元和 1
1616	丙辰	2
1617	丁巳	3
1618	戊午	4
1619	己未	5
1620	庚申	6
1621	辛酉	7
1622	壬戌	8
1623	癸亥	9
1624	甲子	寛永 1
1625	乙丑	2
1626	丙寅	3
1627	丁卯	4
1628	戊辰	5
1629	己巳	6
1630	庚午	7
1631	辛未	8
1632	壬申	9
1633	癸酉	10
1634	甲戌	11
1635	乙亥	12
1636	丙子	13
1637	丁丑	14
1638	戊寅	15
1639	己卯	16
1640	庚辰	17
1641	辛巳	18
1642	壬午	19
1643	癸未	20
1644	甲申	正保 1
1645	乙酉	2
1646	丙戌	3
1647	丁亥	4
1648	戊子	慶安 1
1649	己丑	2
1650	庚寅	3
1651	辛卯	4
1652	壬辰	承応 1
1653	癸巳	2
1654	甲午	3
1655	乙未	明暦 1
1656	丙申	2
1657	丁酉	3
1658	戊戌	万治 1
1659	己亥	2
1660	庚子	3
1661	辛丑	寛文 1
1662	壬寅	2
1663	癸卯	3
1664	甲辰	4
1665	乙巳	5
1666	丙午	6
1667	丁未	7
1668	戊申	8
1669	己酉	9
1670	庚戌	10
1671	辛亥	11
1672	壬子	12
1673	癸丑	延宝 1
1674	甲寅	2
1675	乙卯	3
1676	丙辰	4
1677	丁巳	5
1678	戊午	6
1679	己未	7
1680	庚申	8
1681	辛酉	天和 1
1682	壬戌	2
1683	癸亥	3
1684	甲子	貞享 1
1685	乙丑	2
1686	丙寅	3
1687	丁卯	4
1688	戊辰	元禄 1
1689	己巳	2
1690	庚午	3
1691	辛未	4
1692	壬申	5
1693	癸酉	6
1694	甲戌	7
1695	乙亥	8
1696	丙子	9
1697	丁丑	10
1698	戊寅	11
1699	己卯	12
1700	庚辰	13
1701	辛巳	14
1702	壬午	15
1703	癸未	16
1704	甲申	宝永 1
1705	乙酉	2
1706	丙戌	3
1707	丁亥	4
1708	戊子	5
1709	己丑	6
1710	庚寅	7
1711	辛卯	正徳 1
1712	壬辰	2
1713	癸巳	3
1714	甲午	4
1715	乙未	5
1716	丙申	享保 1
1717	丁酉	2
1718	戊戌	3
1719	己亥	4
1720	庚子	5
1721	辛丑	6
1722	壬寅	7
1723	癸卯	8
1724	甲辰	9
1725	乙巳	10
1726	丙午	11
1727	丁未	12
1728	戊申	13
1729	己酉	14
1730	庚戌	15
1731	辛亥	16
1732	壬子	17
1733	癸丑	18
1734	甲寅	19
1735	乙卯	20
1736	丙辰	元文 1
1737	丁巳	2
1738	戊午	3
1739	己未	4
1740	庚申	5
1741	辛酉	寛保 1
1742	壬戌	2
1743	癸亥	3
1744	甲子	延享 1
1745	乙丑	2
1746	丙寅	3
1747	丁卯	4
1748	戊辰	寛延 1
1749	己巳	2
1750	庚午	3
1751	辛未	宝暦 1
1752	壬申	2
1753	癸酉	3
1754	甲戌	4
1755	乙亥	5
1756	丙子	6
1757	丁丑	7
1758	戊寅	8
1759	己卯	9
1760	庚辰	10
1761	辛巳	11
1762	壬午	12
1763	癸未	13
1764	甲申	明和 1
1765	乙酉	2
1766	丙戌	3
1767	丁亥	4
1768	戊子	5
1769	己丑	6
1770	庚寅	7
1771	辛卯	8
1772	壬辰	安永 1
1773	癸巳	2
1774	甲午	3
1775	乙未	4
1776	丙申	5
1777	丁酉	6
1778	戊戌	7
1779	己亥	8
1780	庚子	9
1781	辛丑	天明 1
1782	壬寅	2
1783	癸卯	3
1784	甲辰	4
1785	乙巳	5
1786	丙午	6
1787	丁未	7
1788	戊申	8
1789	己酉	寛政 1
1790	庚戌	2
1791	辛亥	3
1792	壬子	4
1793	癸丑	5
1794	甲寅	6
1795	乙卯	7
1796	丙辰	8
1797	丁巳	9
1798	戊午	10
1799	己未	11
1800	庚申	12
1801	辛酉	享和 1
1802	壬戌	2
1803	癸亥	3
1804	甲子	文化 1
1805	乙丑	2
1806	丙寅	3
1807	丁卯	4
1808	戊辰	5
1809	己巳	6
1810	庚午	7
1811	辛未	8
1812	壬申	9
1813	癸酉	10
1814	甲戌	11
1815	乙亥	12
1816	丙子	13
1817	丁丑	14
1818	戊寅	文政 1
1819	己卯	2
1820	庚辰	3
1821	辛巳	4
1822	壬午	5
1823	癸未	6
1824	甲申	7
1825	乙酉	8
1826	丙戌	9
1827	丁亥	10
1828	戊子	11
1829	己丑	12
1830	庚寅	天保 1
1831	辛卯	2
1832	壬辰	3
1833	癸巳	4
1834	甲午	5
1835	乙未	6
1836	丙申	7
1837	丁酉	8
1838	戊戌	9
1839	己亥	10
1840	庚子	11
1841	辛丑	12
1842	壬寅	13
1843	癸卯	14
1844	甲辰	弘化 1
1845	乙巳	2
1846	丙午	3
1847	丁未	4
1848	戊申	嘉永 1
1849	己酉	2
1850	庚戌	3
1851	辛亥	4
1852	壬子	5
1853	癸丑	6
1854	甲寅	安政 1
1855	乙卯	2
1856	丙辰	3
1857	丁巳	4
1858	戊午	5
1859	己未	6
1860	庚申	万延 1
1861	辛酉	文久 1
1862	壬戌	2
1863	癸亥	3
1864	甲子	元治 1
1865	乙丑	慶応 1
1866	丙寅	2
1867	丁卯	3
1868	戊辰	明治 1
1869	己巳	2
1870	庚午	3
1871	辛未	4

◎著者略歴◎

小木一良(おぎいちろう)(本名 小橋一朗)

昭和6年　熊本県に生まれる
　　28年　熊本大学薬学部卒業
平成元年　東京田辺製薬㈱ 常務取締役を退任
平成5年　東京田辺商事㈱ 代表取締役社長を退任

主　著　『伊万里の変遷』㈱創樹社美術出版
　　　　『初期伊万里から古九谷様式』（同）
　　　　『古九谷の実証的見方』河島達郎 共著（同）
　　　　『初期伊万里の陶片鑑賞』泉 満 共著（同）
　　　　『新集成伊万里』㈱里文出版
　　　　『志田窯の染付皿』青木克巳 他共著（同）
　　　　『伊万里誕生と展開』
　　　　　　　村上伸之共著 ㈱創樹社美術出版
　　　　『鍋島・後期の作風を観る』（同）
　　　　『鍋島Ⅱ・後期の作風を観る』（同）
　　　　『製作年代を考察出来る鍋島
　　　　　　　―盛期から終焉まで―』（同）
　　　　『鍋島Ⅲ・後期の作風を観る』（同）
　　　　『鍋島 ―誕生期から盛期作品まで―』
　　　　　　　水本和美 共著（同）
　　　　『鍋島誕生　物証でみる制作窯と年代』（同）

埼玉県越谷市在住

［江戸後・末期］
興味深い鍋島箱書紀年銘作品類

平成二十七年二月十八日

著　者　小木　一良

発行者　伊藤　泰士

発行所　株式会社創樹社美術出版
東京都文京区湯島二丁目五番六号

郵便番号　一一三―〇〇三四

電　話　〇三―三八一六―三三三三一

振　替　東京〇〇―一三〇―六―一九六八七四

印刷・製本　山口印刷株式会社
佐賀県伊万里市二里町大里乙三六一七―五

©2015 Ichiro Ogi Printed in Japan

乱丁・落丁はお取り替えいたします。

ISBN 978-4-7876-0089-9